荣宝斋书法集字系列丛书 主编／吴震启

金文诗词联句集字

荣寶齋
出版社
北京

图书在版编目（CIP）数据

金文诗词联句集字/吴震启著. -北京：荣宝斋
出版社，2020.12
　（荣宝斋书法集字系列丛书）
　ISBN 978-7-5003-2315-0

　Ⅰ.①金… Ⅱ.①吴… Ⅲ.①金文－法帖－中国
－古代 Ⅳ.①J292.21

中国版本图书馆CIP数据核字(2020)第226592号

主　　编：吴震启
副 主 编：张紫薇　韩春芳
责任编辑：高承勇
特邀编辑：黄晓慧
校　　对：王桂荷
装帧设计：执一设计工作室
责任印制：毕景滨　王丽清

JINWEN SHICI LIAN JU JIZI
金文诗词联句集字

出版发行　荣宝斋出版社
地　　址：北京市西城区琉璃厂西街19号
邮政编码：100052
制　　版：北京兴裕时尚印刷有限公司
印　　刷：廊坊市佳艺印务有限公司
开　　本：889mm×1194mm　1/32
印　　张：4.375
版　　次：2020年12月第1版
印　　次：2020年12月第1次印刷
印　　数：0001-2000

ISBN 978-7-5003-2315-0　　定　价：30.00元

# 出版说明

集字是由临摹到创作的重要学习方法之一，是吸收传统经典碑帖精华的一条重要途径。通过对集字范本的学习，可以更好地将临摹所得与创作实践相结合，既增添了学习兴趣，又加快了学习进度。对于渴望由低到高、自浅入深、循序渐进的学习者，应能收到事半功倍的效果。

此次所集《金文诗词联句集字》是从各种文学作品中萃取精华，有助于学习者增加文学修养。采用书法常用形式布局，又为学习者提供了方便。因金文字数所限，所选碑帖甚多。为保留所选范字原貌，尽量选用风格大体相同的字，但依然不尽统一。相信学习者在创作时，自会融会贯通。

《荣宝斋书法集字系列丛书》已出版多种，邀请著名专家学者，选用经典碑帖版本，集历代诗词联句等，形成了喜闻乐见、雅俗共赏的临习范本。希望能为广大书法爱好者带来帮助。

# 目录

# 金文诗词联句集字

金文诗词联句集字

道可道，非常道；名可名，非常名。《道德经·第一章》句　出处：道（散盘）可（蔡大师鼎）道（胤嗣壶），非（中山王鼎）常（汉羊鉴）道（散盘）；名（邾公华钟）可（美爵）名（邾公华钟），非（毛公鼎）常（子犯钟）名（南宫乎钟）。

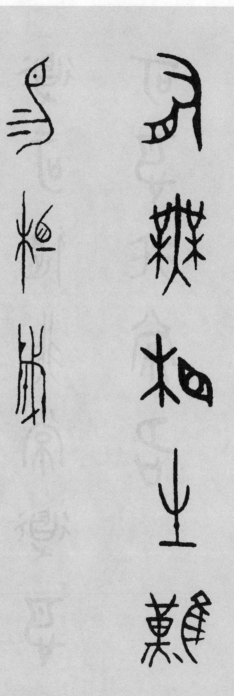

有无相生，难易相成。《道德经·第二章》句　　出处：有（何尊）无（毛公鼎）相（相侯簋）生（中山王壶），难（归父盘）易（蔡侯申钟）相（中山王壶）成（者氵钟）。

出处：上（中山王壶）善（卯簋）若（盂鼎）水（启尊）。

上善若水

清静军天下正

清静为天下正。《道德经·第四十五章》句

出处：清（者减钟）静（秦公簋）为（散盘）天（井侯簋）下（哀成叔钟）正（王孙钟）。

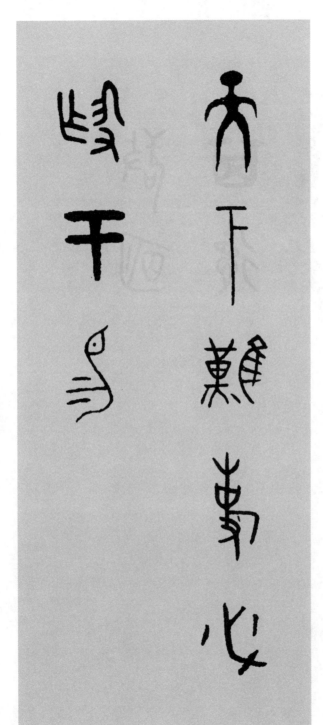

天下难事必作于易。《道德经·第六十三章》句　出处：天（井侯簋）下（中山王鼎）难（归父盘）事（毛公鼎）必（无更鼎）作（虢叔父鼎）于（格伯簋）易（蔡侯申钟）。

出处：敬（克鼎）明（秦公镈）其（舀簋）德（晋江鼎）。

所谓伊人，在水一方。《诗经·国风·秦风》句

出处：所（子犯钟）谓（晋姜鼎）伊（伊簋）人（王孙钟），在（大盂鼎）水（启尊）一（大盂鼎）方（戊甫鼎）。

我思古人，实获我心。《诗经·邶风·绿衣》句

出处：我（善鼎）思（夨令思戈）古（盂鼎）人（中山王鼎）·实（散盘）获（中山王鼎）我（善鼎）心（王孙钟）。

君子不器。《论语·为政》句

出处：君（币编）子（白者君鼎）不（者冴钟）器（周公望钟）。

居处恭，执事敬，与人忠。《论语·子路》句　出处：居（居簋）处（胤嗣壶）恭（穆公鼎），执（师同鼎）事（毛公鼎）敬，与（乔君钲）人（王孙钟）忠（中山王鼎）。

知之者不如好之者，好之者不如乐之者。《论语·雍也》句

出处：知（卿宁鼎）之（殷仲盘）者

（东库方壶）不（者汈钟）如（前蜀镜）好（虞钟）之（君夫簠）者（东库方壶），好（鞄氏钟）之（王子午鼎）者（戎

都鼎）不（者汈钟）如（前蜀镜）乐（商钟）之（乙公鼎）者（王孙钟）。

（篆书作品）

夫如是，故远人不服，则修文德以来之，既来之，则安之。《论语·季氏》句

出处：夫（白晨鼎）如（前蜀镜）是（晋姜鼎），故（中山王壶）远（墙盘）人（王孙钟）不（者汈钟）服（毛公鼎），则（何尊）修（脩武府盉）文（毛公鼎）德（晋江鼎）以（中山侯钺）来（宰甫簋）之（般仲盘），既（大鼎）来（录簋）之（君夫簋），则（何尊）安（裘尊）之（王子午鼎）。

不知命，无以为君子也；不知礼，无以立人也；不知言，无以知人也。《论语·尧曰》

句出处：不（铭勋鼎）知（卿宁鼎）命（豆闭簋），无（毛公鼎）以（中山侯钺）为（散盘）君（帀编）子（白者君鼎）也（郭大斧甗）；不（孟鼎）知（宰兽簋）礼（豊鼎），无（毛公鼎）以（班簋）立（立鼎）人（齐侯钟）也（郭店尊德）；不（者汈钟）知（卿宁鼎）言（伯矩鼎），无（毛公鼎）以（中山王鼎）知（宰兽簋）人（克鼎）也（平安君鼎）。

克己复礼为仁，一日克己复礼，天下归仁焉。《论语·颜渊》句　出处：克（中山王鼎）己（父己鼎）复（智鼎）礼（豊鼎）为（散盘）仁（中山王鼎）·一（大盂鼎）日（胤嗣壶）克（大保簋）己（兮仲钟）复（中山王鼎）礼（豊鼎），天（井侯簋）下（中山王鼎）归（曾侯乙钟）仁（中山王鼎）焉（中山王壶）。

君子务本，本立而道生。《论语·学而》句　出处：君（币编）子（白者君鼎）务（中山王壶）本（行气玉

铭），本（本鼎）立（立鼎）而（齐侯钟）道（胤嗣壶）生（中山王壶）。

行义以达其道。《论语·季氏》句

出处：行（中山王鼎）义（虢季子白盘）以（中山侯钺）达（子达觯）其（曶簋）道（胤嗣壶）。

有朋自远方来，不亦乐乎？《论语·学而》句

出处：有（何尊）朋（公违鼎）自（令鼎）远（墙盘）方（戊甫鼎）来（宰甫簋），不（者汈钟）亦（哀成叔鼎）乐（商钟）平（文考鼎）？

言之无文，行而不远。《左传·襄公二十五年》句　出处：言（伯矩鼎）之（般仲盘）无（毛公鼎）文（毛公鼎），行（中山王鼎）而（中山王鼎）不（者汈钟）远（墙盘）。

天子乃命有司。《淮南子·时则训》句

（何尊）司（墙盘）。

出处：天（井侯簋）子（白者君鼎）乃（盂鼎）命（豆闭簋）有

爵有德。《淮南子·时则训》句

出处：爵（亚爵）有（何尊）德（晋江鼎）。

大不事君，小不事家。《韩非子·内储说下六微》句

鼎）君（币编），小（大盂鼎）不（盂鼎）事（毛公鼎）家（楚公钟）。

出处：大（小臣缶鼎）不（者汈钟）事（毛公

德之光。

《韩非子·解老》句

出处：德（晋江鼎）之（般仲盘）光（毛公鼎）。

文之德。《韩非子·难三》句　出处：文（毛公鼎）之（殷仲盘）德（晋江鼎）。

亦非有心者所能得远，亦非无心者所能得近。《列子·仲尼》句　出处：亦（哀成叔鼎）非（毛公鼎）有（何尊）心（师望鼎）者（东库方壶）所（子犯钟）能（沈子它簋）得（舀鼎）远（墙盘），亦（井姬鼎）非（中山王鼎）无（毛公鼎）心（王孙钟）者（戎都鼎）所（不易戈）能（哀成叔鼎）得（舀鼎）近（𩵦令思戈）。

有生则复于不生，有形则复于无形，不生者，非本不生者也，无形者，非本无形者也。《列子·天瑞》句

出处：有（何尊）生（孟姜尊）则（何尊）复（智鼎）于（格伯簋）不（铭勲鼎）生（颂簋），有（秦公镈）形（前蜀镜）则（何尊）复（中山王鼎）于（齐镈）形（前蜀镜）不（盂鼎）生（郑虢仲簋）者（东库方壶），非（毛公鼎）本（本鼎）不（者汈钟）生（中山王鼎）者（王孙钟）也（郭大夫斧甗），无（毛公鼎）者（中山王壶）生（郭店尊德）也（中山王鼎）者（戎都鼎），非（中山王鼎）本（行气玉铭）无（毛公鼎）形（中山王鼎）者（中山王鼎）也（毛公鼎）形（中山王鼎）者（戎都鼎），非（中山王鼎）本（行气玉铭）无（毛公鼎）形（中山王鼎）者（中山王鼎）也（毛公鼎）形（中山王鼎）者（郭店尊德）。

人之为道而远人，不可以为道。《中庸·第十三章》句

出处：人（王孙钟）之（般仲盘）为（散盘）道（胤嗣壶）而（中山王鼎）远（墙盘）人（中山王鼎），不（者氵钟）可（美爵）以（中山侯钺）为（舀鼎）道（貉子卣）。

贤生圣，圣生道，道生法，法生神，神生明。《鹖冠子》句

出处：贤（贤簋）生（中山王壶）圣（莒

平钟），圣（井人残钟）生（单伯钟）道（胤嗣壶），道（散盘）生（孟姜尊）法（晋姜鼎），法（大孟鼎）生（颂簋）

神（宗周钟），神（陈贻簋）生（郑虢仲簋）明（秦公镈）。

神明者，以人为本者也。人者，以贤圣为本者也。《鹖冠子》句　　出处：神（宗周钟）明（秦公镈）者（东库方壶），以（中山王鼎）为（散盘）本（行气玉铭）者（王孙钟）也（郭大夫斧甗）。人（齐侯钟）者（王孙钟），以（中山侯钺）贤（胤嗣壶）圣（莒平钟）为（吕鼎）本（本鼎）者（中山王鼎）也（平安君鼎）。

心贵公。

《邓析子·转辞篇》句

出处：心（王孙钟）贵（夌子次虫壶）公（毛公鼎）。

荣宝斋书法集字系列丛书

尽信《书》则不如无《书》。《孟子·尽心下》句　出处：尽（中山王壶）信（梁上官鼎）《书》（格伯篡）则（何尊）不（者汈钟）如（前蜀镜）无（毛公鼎）《书》（颂鼎）。

敬人者，人恒敬之。《孟子·离娄下》句

出处：敬（吴王光钟）人（王孙钟）者（东库方壶），人（中山

王鼎）恒（舀鼎）敬（克鼎）之（般仲盘）。

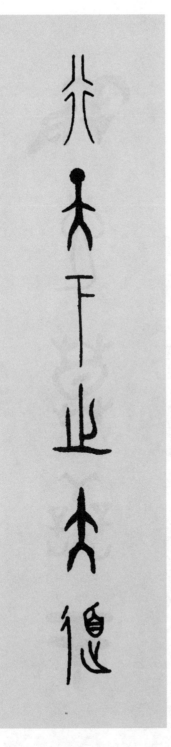

行天下之大道。《孟子·滕文公下》句

鼎）大（小臣缶鼎）道（胤嗣壶）。

出处：行（中山王鼎）天（天亡簋）下（中山王鼎）之（王子午

寡

莫

善

于

心

养

欲

天时不如地利，地利不如人和。《孟子·公孙丑下》句

出处：天（井侯簋）时（邢侯尊）不（盂鼎）如（前蜀镜）地（胤嗣壶）利（晋江鼎），地（胤嗣壶）利（宗周钟）不（者汈钟）如（前蜀镜）人（克鼎）和（周公望钟）。

37

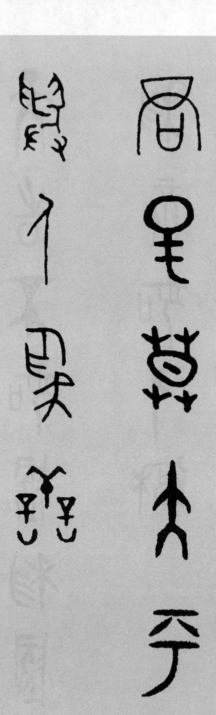

天高而气清。《楚辞·九辩》句

出处：天（井侯簋）高（铭勋鼎）而（中山王鼎）气（洹子孟姜壶）清（者减钟）。

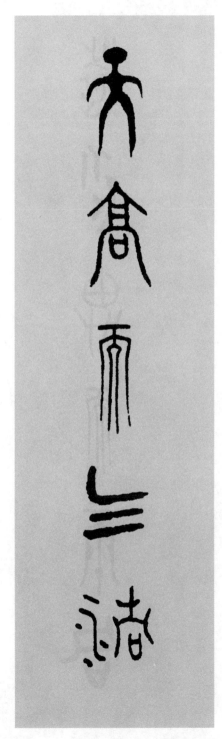

远近思而不同。《楚辞·九叹》句

出处：远（墙盘）近（夔令思戈）思（夔令思戈）而（中山王鼎）不（者

汈钟）同（散盘）。

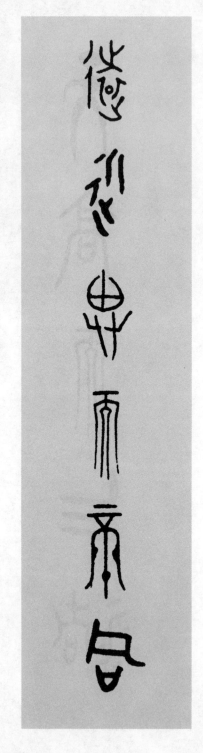

知之难，不在见人在自见，故曰自见之谓明。《韩非子·喻老》句

出处：知（卿宁鼎）之（般仲盘）难（归父盘），不（者汈钟）在（大盂鼎）见（见尊）人（中山王鼎），在（南宫中鼎）自（令鼎）见（史见父甲），故（中山王壶）曰（令鼎）自（毛公鼎）见（乙亥鼎）之（般仲盘）谓（晋姜鼎）明（秦公镈）。

義若尸业專豐

甾領业文

义者仁之事，礼者义之文。《韩非子·解老》句　出处：义（虢季子白盘）者（东库方壶）仁（中山王

鼎）之（殷仲盘）事（毛公鼎）礼（豐鼎）者（戎都鼎）义（义仲鼎）之（君夫簋）文（毛公鼎）。

贵之以尊。

《韩非子·外储说左上》句

出处：贵（栾子次虫壶）之（般仲盘）以（中山侯钺）尊（立鼎）。

东方有君子之国。《淮南子·卷四·坠形训》句

出处：东（穆公鼎）方（戊甫鼎）有（何尊）君（币

编）子（白者君鼎）之（殷仲盘）国（蔡侯申钟）。

君以德尊。

《淮南子·卷十·缪称训》句

出处：君（币编）以（中山侯钺）德（晋江鼎）尊（立鼎）。

威服四方。《淮南子·卷十·人间训》句

出处：威（虢叔钟）服（毛公鼎）四（郳孝子鼎）方（戊甬鼎）。

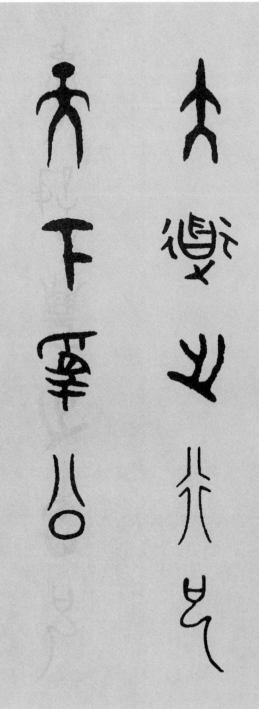

大道之行也，天下为公。《礼记·礼运》句　出处：大（小臣𦈩鼎）道（散盘）之（般仲盘）行（中山王鼎）也（郭大夫斧甗），天（井侯簋）下（哀成叔钟）为（散盘）公（毛公鼎）。

金文诗词联句集字

忠信，礼之本也。《礼记·礼器》句

出处：忠（中山王鼎）信（梁上官鼎），礼（豐鼎）之（般仲盘）本（行气玉铭）也（郭大夫斉甔）。

少而好学，如日出之阳。刘向《说苑·建本》句

出处：少（封孙宅盘）而（中山王鼎）好（虘钟）学（盂鼎），如（前蜀镜）日（胤嗣壶）出（伯矩鼎）之（般仲盘）阳（平样戈）。

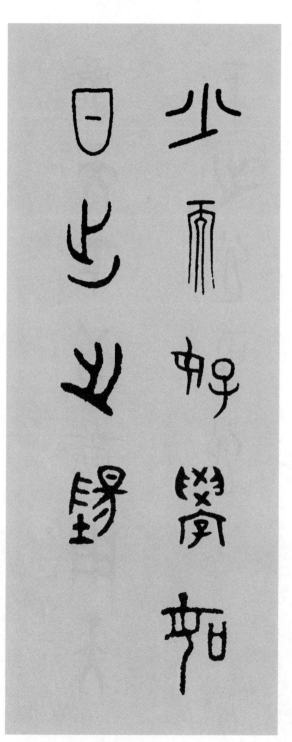

金文诗词联句集字

治天下者，当用天下之心为心。《汉书·鲍宣传》句　出处：治（颂鼎）天（井侯簋）下（哀成叔钟）者（东库方壶），当（武当矛）用（麦鼎）天（天亡簋）下（中山王鼎）之（般仲盘）心（王孙钟）为（归父盘）心（王孙钟）。

非宁静无以致远。诸葛亮《诫子书》句

出处：非（毛公鼎）宁（晋姜鼎）静（秦公簋）无（毛公鼎）以（中山侯钺）致（伯侄簋）远（墙盘）。

非学无以广才，非志无以成学。诸葛亮《诫子书》句 出处：非（毛公鼎）学（盂鼎）无（毛公鼎）以（中山侯钺）广（禹鼎）才（颂鼎），非（中山王鼎）志（中山王壶）无（毛公鼎）以（中山王鼎）成（者汈钟）学（盂鼎）。

立功立事，尽力为国。曹植《白马篇》句　出处：立（立鼎）功（宝用剑）立（伯姬鼎）事（毛公鼎），尽（中山王壶）力（中山王鼎）为（归父盘）国（蔡侯申钟）。

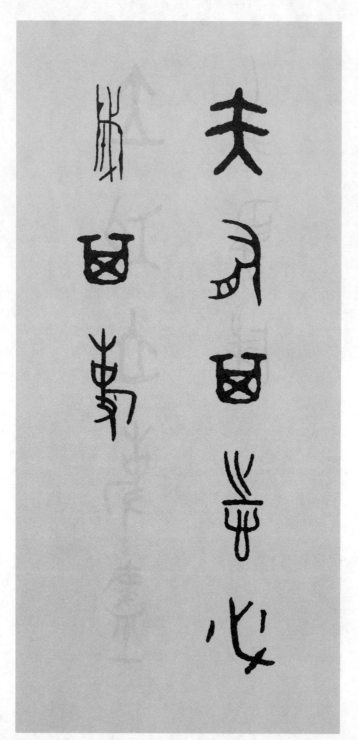

夫有其志，必成其事。《三国志·魏书十八·曹操「褒吕虔令」》句

尊）其（昌簋）志（中山王壶），必（无叀鼎）成（者汈钟）其（昌簋）事（毛公鼎）。

出处：夫（白晨鼎）有（何

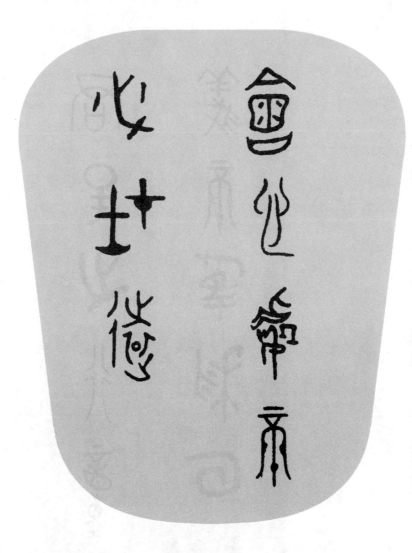

会心处不必在远。刘义庆《世说新语》句　出处：会（逨盘）心（王孙钟）处（胤嗣壶）不（者汈钟）必（无叀鼎）在（大盂鼎）远（墙盘）。

君子之行，动则思义，不为利回。《后汉书·刘梁传》句 出处：君（币编）子（白者君鼎）之（殷仲盘）行（中山王鼎），动（毛公鼎）则（何尊）思（尊令思戈）义（虢季子白盘），不（者汈钟）为（散盘）利（宗周钟）回（回父丁爵）。

上和下睦。周兴嗣《千字文》句

出处：上（中山王壶）和（周公望钟）下（哀成叔钟）睦（亻朕）匜）。

心生而言立，言立而文明。刘勰《文心雕龙》句

出处：心（王孙钟）生（中山王壶）而（齐侯钟）言（伯矩鼎）立（伯姬鼎），言（伯矩鼎）立（立鼎）而（中山王鼎）文（毛公鼎）明（秦公镈）。

云门达和气，思用合钧天。《郊庙歌辞·太清宫乐章》句　出处：云（姑发剑）门（师酉簋）达（子达

觯）和（周公望钟）气（洰子孟姜壶），思（舞令思戈）用（麦鼎）合（珊生簋）钧（子禾子釜）天（井侯簋）。

靜以文德

静以文德。《郊庙歌辞·登歌》句

出处：静（秦公簋）以（中山侯钺）文（毛公鼎）德（晋江鼎）。

天下文明。

《郊庙歌辞·太和》句

出处：天（井侯簋）下（哀成叔钟）文（毛公鼎）明（秦公镈）。

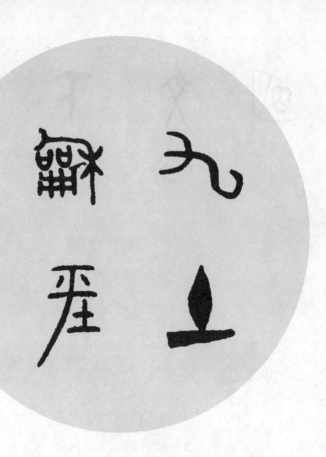

九土和平。魏徵《五郊乐章·白帝商音》句

出处：九（戌嗣鼎）土（大盂鼎）和（周公望钟）平（平安君鼎）。

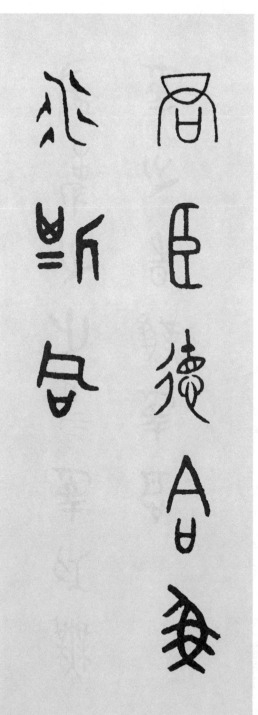

君臣德合，鱼水斯同。武则天《唐名堂乐章·迎送王公》句

出处：君（币编）臣（齐侯钟）德（晋江鼎）合（珦生簋），鱼（伯鱼父壶）水（启尊）斯（禹鼎）同（散盘）。

有事之世易为功，无为之时难为名。《晋书·张载传》句

出处：有（何尊）事（毛公鼎）之（殷仲
盘）世（吴方彝）易（蔡侯申钟）为（散盘）功
（宝用剑），无（毛公鼎）为（散盘）之（殷仲盘）时（邢侯尊）难（归
父盘）为（散盘）名（邾公华钟）。

浮荣不足贵。陈子昂《感遇》句

出处：浮（公父宅匜）荣（大盂鼎）不（者汈钟）足（敚令长戈）贵（夒子次虫壶）。

天下之业，非贤不成。陈子昂《答制问事》句

出处：天（井侯簋）下（中山王鼎）之（殷仲盘）业（昶

伯业鼎），非（毛公鼎）贤（贤簋）不（者汈钟）成（者汈钟）。

天 下 业 非

贤

前不见古人，后不见来者。陈子昂《登幽州台歌》句。出处：前（追簋）不（者汈钟）见（乙亥鼎）古（盂鼎）人（中山王鼎），后（吴王光鉴）不（盂鼎）见（见尊）来（康侯簋）者（王孙钟）。

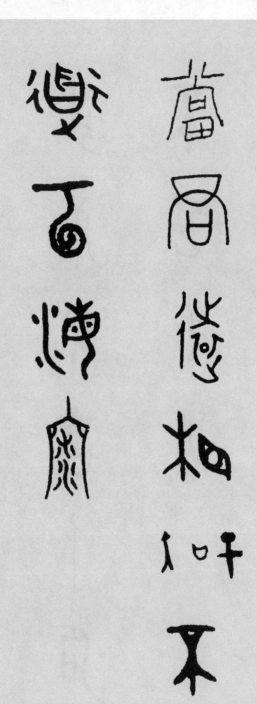

当君远相知，不道云海深。王昌龄《寄欢州》句　出处：当（武当茅）君（币编）远（墙盘）相（相侯簋）知（卿宁鼎），不（孟鼎）道（散盘）云（姑发剑）海（小臣簋）深（中山王壶）。

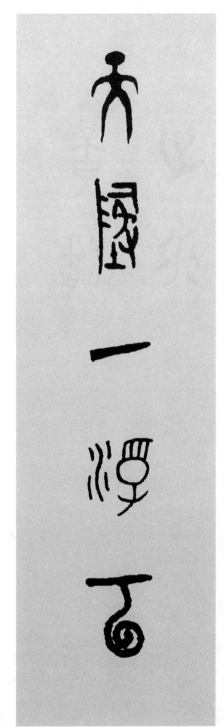

天地一浮云。李白《赠别从甥高五》句　出处：天（井侯簋）地（胤嗣壶）一（大盂鼎）浮（公父宅匜）云（姑发剑）。

上（中山王壶）来（宰甫簋）。

出处：黄（召尊）河（庚壶）之（殷仲盘）水（启尊）天（井侯簋）

登舟望秋月。 李白《夜泊牛渚怀古》句

出处：登（鄀孟壶）舟（楚簠）望（休盘）秋（越戈战国）月（克钟）。

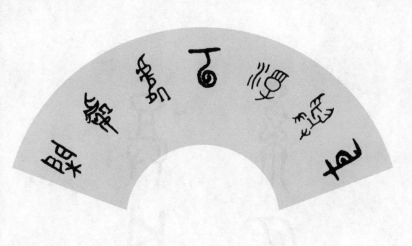

身与浮云处处闲。刘长卿《赠微上人》句

出处：身（班簋）与（乔君钲）浮（公父宅匜）云（姑发剑）处
（井人佞钟）处（胤嗣壶）闲（同簋）。

圣人无常师。

韩愈《师说》句

出处：圣（莒平钟）人（王孙钟）无（毛公鼎）常（子犯钟）师（南宫中鼎）。

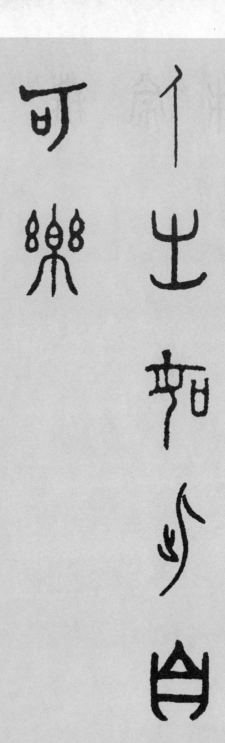

人生如此自可乐。韩愈《山石》句

出处：人（中山王鼎）生（郑虢仲簋）如（前蜀镜）此（中山王鼎）自
（令鼎）可（美爵）乐（商钟）。

皇威静四方。

张仲素《太平词》句

出处：皇（作册大鼎）威（虢叔钟）静（秦公簋）四（郿孝子鼎）方（戍甬鼎）。

公有功德在生民。白居易《和裴令公一日日一年年杂言见证》句

出处：公（毛公鼎）有（何尊）功

（宝用剑）德（晋江鼎）在（大盂鼎）生（中山王壶）民（晋江鼎）。

有文有武方为国。白居易《南阳小将张彦硖口镇税人场射虎歌》句

出处：有（何尊）文（毛公鼎）有（秦公镈）武（南宫中鼎）方（戊甫鼎）为（散盘）国（蔡侯申钟）。

唯有君子心。

杜牧《赴京初入汴口》句

出处：唯（旂鼎）有（何尊）君（币编）子（白者君鼎）心（王
孙钟）。

彼上而玄者，世谓之天，下而黄者，世谓之地。柳宗元《天说》句 出处：彼（中山王鼎）上（中山王壶）而（中山王鼎）玄（吉日壬午剑）者（王孙钟），世（吴方彝）谓（晋姜鼎）之（殷仲盘）天（井侯簋），下（哀成叔钟）而（齐侯钟）黄（召尊）者（中山王鼎），世（中山王鼎）谓（晋姜鼎）之（乙公鼎）地（胤嗣壶）。

云深不知处。贾岛《寻隐者不遇》句

出处：云（姑发剑）深（中山王壶）不（者汈钟）知（卿宁鼎）处（胤嗣壶）。

君子之修身也，内正其心，外正其容。欧阳修《左氏辨》句　出处：君（币编）子（白者君鼎）之（般仲盘）修（俦武府盉）身（班簋）也（郭大夫斧甑），内（散盘）正（王孙钟）其（舀簋）心（王孙钟），外（敬事天王钟）正（中子化盘）其（舀簋）容（合阳王鼎）。

知无不言，言无不尽。苏洵《衡论·远虑》句　出处：知（卿宁鼎）无（毛公鼎）不（孟鼎）言（伯矩鼎），言（伯矩鼎）无（毛公鼎）不（者汈钟）尽（中山王壶）。

非信无以使民，非民无以守国。司马光《资治通鉴》句　出处：非（毛公鼎）信（梁上官鼎）无（毛公鼎）以（中山侯钺）使（胤嗣壶）民（晋江鼎），非（中山王鼎）民（何尊）无（毛公鼎）以（中山王鼎）守（守簋）国（蔡侯申钟）。

正心以为本，修身以为基。司马光《资治通鉴》句

出处：正（王孙钟）心（王孙钟）以（中山侯钺）为

（散盘）本（行气玉铭），修（脩武府盉）身（班簋）以（中山王鼎）为（归父盘）基（子璋钟）。

学者贵于行之，而不贵于知之。司马光《答孔文仲司户书》句 出处：学（盂鼎）者（戎都鼎）贵（夌子次虫壶）于（格伯簋）行（中山王鼎）之（殷仲盘），而（中山王鼎）不（者汈钟）贵（夌子次虫壶）于（齐镈）知（卿宁鼎）之（君夫簋）。

平而后清，清而后明。司马光《盘水铭》句 出处：平（平安君鼎）而（齐侯钟）后（吴王光鉴）清（者减
钟），清（者减钟）而（中山王鼎）后（吴王光鉴）明（秦公镈）。

夫信者，人君之大宝也。司马光《资治通鉴·周记》句　出处：夫（白晨鼎）信（梁上官鼎）者（东库方壶），人（中山王鼎）君（币编）之（般仲盘）大（小臣缶鼎）宝（封孙宅盘）也（郭大夫齐甄）。

犹四时之运，阴阳积而成寒暑，非一日也。王安石《周礼义序》句 出处：犹（毛公鼎）四（郠孝子鼎）时（邢侯尊）之（般仲盘）运（夌父鼎），阴（阴平剑）阳（平样戈）积（商鞅方升）而（中山王鼎）成（者汈钟）寒（克鼎）暑（寿春鼎），非（毛公鼎）一（大盂鼎）日（胤嗣壶）也（郭大夫斧甑）。

服人以诚不以言。苏轼《拟进士对御试策》句

（相邦疾戈）不（者汈钟）以（班簋）言（伯矩鼎）。

出处：服（毛公鼎）人（中山王鼎）以（中山侯钺）诚

欲（穆公鼎）立（立鼎）非
（毛公鼎）常（子犯钟）之（般仲盘）功
（宝用剑）者（东库方壶），必（无更鼎）有（秦公镈）知（卿宁鼎）人（王孙
钟）之（般仲盘）明（秦公镈）。

且陶陶、乐尽天真。 苏轼《行香子》句

出处：且（大盂鼎）陶（伯陶鼎）陶（陶子盘）、乐（商钟）尽（中山王壶）天（井侯簋）真（真盘）。

高才绝学。苏轼《续欧阳子〈朋党论〉》句

出处：高（铭勳鼎）才（颂鼎）绝（中山王壶）学（盂鼎）。

学而不化，非学也。杨万里《庸言》句

非（毛公鼎）学（盂鼎）也（平安君鼎）。

出处：学（盂鼎）而（中山王鼎）不（者汈钟）化（中子化盘），

无寻处，惟有少年心。章良能《小重山》句　出处：无（毛公鼎）寻（郘仲盘）处（胤嗣壶），惟（郭店德尊）有（何尊）少（封孙宅盘）年（三年戈）心（王孙钟）。

成人不自在，自在不成人。罗大经《鹤林玉露》句

出处：成（者汈钟）人（中山王鼎）不（盂鼎）自（令鼎）在（大盂鼎），自（毛公鼎）在（南宫中鼎）不（者汈钟）成（者汈钟）人（齐侯钟）。

贵以专。《三字经》句

出处：贵（峦子次虫壶）以（中山侯钺）专（专壶）。《三字经》

載取白云歸去。张炎《甘州·八声甘州》句

载取白云归去。张炎《甘州·八声甘州》句　出处：载（坪夜君鼎）取（大鼎周中）白（吴王光鉴）云（姑发剑）归（曾侯乙钟）去（哀成叔鼎春秋）。张炎《甘州·八声甘州》

金文诗词联句集字

天地有正气。文天祥《正气歌》句

出处：天（井侯簋）地（胤嗣壶）有（何尊）正（王孙钟）气（洹子孟姜壶）。

明日复明日，明日何其多？文嘉《明日诗》句　出处：明（秦公镈）日（胤嗣壶）复（中山王鼎）明（秦公镈）日（胤嗣壶），明（秦公镈）日（令瓜君壶）何（何簋）其（舀簋）多（麦鼎）？

学如逆水行舟，不进则退。《增广贤文》句　出处：学（孟鼎）如（前蜀镜）逆（逆尊）水（启尊）行（中山王鼎）舟（楚簠），不（者汈钟）进（召卣）则（何尊）退（天亡簠）。

学如逆水行舟不退则退

文章行世，忠孝立身。史可法联

文章行世，忠孝立身。史可法联　　出处：文（毛公鼎）章（乙亥簋）行（中山王鼎）世（吴方彝），忠（中山王鼎）孝（辛中鼎）立（立鼎）身（班簋）。

得无所得乃为真得，来者非来是名如来。

顾复初句

出处：得（得鼎）无（毛公鼎）所（子犯钟）得（亚父庚鼎）乃（盂鼎）为（散盘）真（真盘）得（昌鼎），来（康侯簋）者（东库方壶）非（毛公鼎）来（录簋）是（晋姜鼎）名（郑公华钟）如（前蜀镜）来（宰甫簋）。

得无所得
乃为真得
来者非来
是名如来

金文诗词联句集字

人之为学，不可自小，又不可自大。顾炎武《日知录》句　　出处：人（中山王鼎）之（殷仲盘）为（散盘）学（孟鼎），不（者汈钟）可（蔡大师鼎）自（令鼎）小（大盂鼎），又（小克鼎）不（盂鼎）可（美爵）自（毛公鼎）大（小臣𫵽鼎）。

士贵立志，志不立则无成。佚名句　出处：士（鸣土卿尊）贵（夒子次虫壶）立（立鼎）志（中山王壶），志（中山王壶）不（者汈钟）立（立鼎）则（何尊）无（毛公鼎）成（者汈钟）。

文明能相益，东西本自同。佚名句 出处：文（毛公鼎）明（秦公镈）能（沈子它簋）相（相侯簋）益（申簋）、东（穆公鼎）西（秦公簋）本（行气玉铭）自（令鼎）同（散盘）。

从仁从善，立德立世。佚名句。出处：从（九年卫鼎）仁（中山王鼎）从（九年卫鼎）善（卯簋），立（伯姬

鼎）德（晋江鼎）立（立鼎）言（伯矩鼎）。


从仁从善，立德立世。佚名句。出处：从（九年卫鼎）仁（中山王鼎）从（九年卫鼎）善（卯簋），立（伯姬鼎）德（晋江鼎）立（立鼎）言（伯矩鼎）。

从仁从善，立德立世。佚名句。 出处：从（九年卫鼎）仁（中山王鼎）从（九年卫鼎）善（卯簋），立（伯姬

鼎）德（晋江鼎）立（立鼎）言（伯矩鼎）。





从仁从善，立德立世。佚名句。 出处：从（九年卫鼎）仁（中山王鼎）从（九年卫鼎）善（卯簋），立（伯姬鼎）德（晋江鼎）立（立鼎）言（伯矩鼎）。

荣宝斋书法集字系列丛书

君子行高德永，青史立身功名。佚名句　　出处：君（币编）子（白者君鼎）行（中山王鼎）高（铭勳鼎）德（晋江鼎）永（中伯壶），青（吴王光钟）史（吴王姬鼎）立（立鼎）身（班簋）功（宝用剑）名（郑公华钟）。

金文诗词联句集字

同德即同心，善始如善终。佚名句　出处：同（散盘）德（晋江鼎）即（大盂鼎）同（散盘）心（王孙钟），善（卯簋）始（颂鼎）如（前蜀镜）善（卯簋）终（颂鼎）。

同德即同心

善始如善终

德高声自远。吴震启句

出处：德（晋江鼎）高（铭勋鼎）声（量侯簋）自（毛公鼎）远（墙盘）。

人心自古乃光明。吴震启句　出处：人（中山王鼎）心（王孙钟）自（令鼎）古（盂鼎）乃（盂鼎）光（毛公鼎）明（秦公镈）。

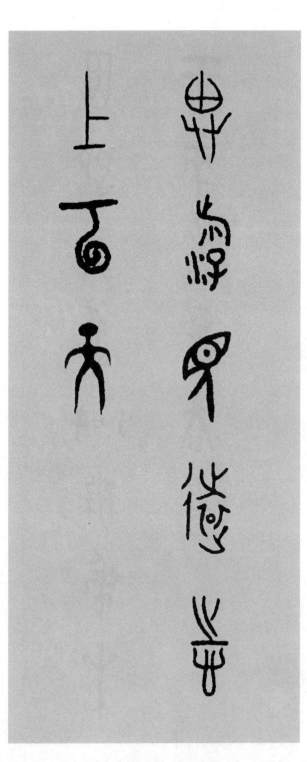

思游见远，志上云天。吴震启句 出处：思（尊令思戈）游（莒平钟）见（乙亥鼎）远（墙盘），志（中山王壶）上（中山王壶）云（姑发剑）天（井侯簋）。

因卽有处何燕卫中

干來昔籬杏昔

因从有处知无处，果于来时观去时。吴震启句

出处：因（中山王壶）从（九年卫鼎）有（何尊）处（井

人侫钟）知（卿宁鼎）无（毛公鼎）处（胤嗣壶），果（亚果鼎）于（格伯簋）来（宰甫簋）时（邢侯尊）观（观鼎）去

（哀成叔鼎）时（邢侯尊）。

居安士乐，政惠民和。　吴震启联

出处：居（居簋）安（舀尊）士（鸣士卿尊）乐（商钟），政（班簋）惠民（晋江鼎）和（周公望钟）。

金文诗词联句集字

钟）共（禹鼎）长（墙盘）安（畏尊）。

出处：民（晋江鼎）同（沈子它簋）永（中伯壶）乐（商钟），国（蔡侯申

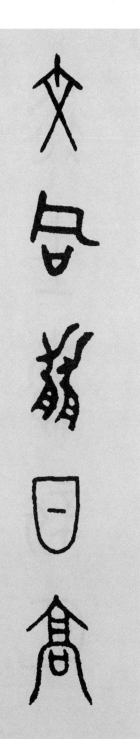

德若灵光远，文同丽日高。吴震启联　出处：德（晋江鼎）若（盂鼎）灵（庚壶）光（毛公鼎）远（墙盘），文（毛公鼎）同（散盘）丽（智鼎）日（胤嗣壶）高（铭勲鼎）。

水上游新月，山间宿白云。吴震启联

出处：水（启尊）上（中山王壶）游（莒平钟）新（颂鼎）月（克钟），山（克鼎）间（宗周钟）宿（宿父尊）白（吴王光鉴）云（姑发剑）。

千年游月色，万里宿乡心。吴震启联

出处：千（散盘）年（三年戈）游（莒平钟）月（克钟）色〔（黑

敢）钟〕，万（令瓜君壶）里（史颂簋）宿（宿父尊）乡（虢季子白盘）心（师望鼎）。

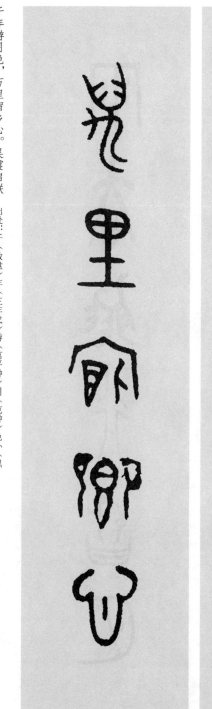

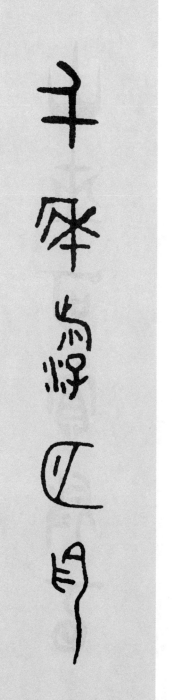

雨去能行孤月，山来可赏微云。吴震启联

出处：雨（亚文雨鼎）去（哀成叔鼎春秋）能（哀成叔鼎）行
（中山王鼎）孤（孤竹瓶）月（克钟），山（克鼎）来（宰甫簋）可（美爵）赏（舀鼎）微（墙盘）云（姑发剑）。

山来可赏微云

雨去能行孤月

为人清德人心定，正世长仁世事安。 吴震启联

为人清德人心定，正世长仁世事安。吴震启联　　出处：为（散盘）人（中山王鼎）清（者减钟）德（晋江鼎）人（中山王鼎）心（王孙钟）定（蔡侯申钟），正（王孙钟）世（吴方彝）长（墙盘）仁（中山王鼎）世（中山王鼎）事（毛公鼎）安（臤尊）。

121

金文诗词联句集字

日月相行文载道，人民和睦乐安康。吴震启联　出处：日（胤嗣壶）月（克钟）相（相侯簋）行（中山王鼎）文（毛公鼎）载（喘司君鼎）道（胤嗣壶），人（中山王鼎）民（晋江鼎）和（周公望钟）睦（〔亻朕〕滕）匨乐（商钟）安（爰尊）康（康侯簋）。

山光在水，月色观林。张紫薇联

出处：山（克鼎）光（毛公鼎）在（大盂鼎）水（启尊），月（克钟）色（黑敢）钟）观（观鼎）林（胤嗣壶）。

云言永乐，鸟问长安。张紫薇联

出处：云（姑发剑）言（伯矩鼎）永（中伯壶）乐（商钟），鸟（弄鸟尊）问（史问钟）长（墙盘）安（夏尊）。

山河载史，日月行文。 张紫薇联 出处：山（山父壬尊）河（庚壶）载（坪夜君鼎）史（吴王姬鼎），日（令瓜君壶）月（克钟）行（中山王鼎）文（大盂鼎）。

一川云水画，千曲玉泉心。 张紫薇联　出处：一（大盂鼎）川（南疆钲）云（姑发剑）水（启尊）画（宅簋），千（散盘）曲（曲父丁爵）玉（玉爵）泉（子束泉尊）心（师望鼎）。

好月千秋岁，飞花万国香。 张紫薇联

出处：好（鞄氏钟）月（克钟）千（散盘）秋（越戈战国）岁（陈喜壶），飞（九里墩故）花（克鼎）万（令瓜君壶）国（蔡侯申钟）香（獣簋）。

岁观天下事，心载古今人。张紫薇联　出处：岁（陈喜壶）观（观鼎）天（井侯盨）下（哀成叔钟）事（毛公鼎），心（王孙钟）载（崮司君鼎）古（盂鼎）今（盂鼎）人（中山王鼎）。

荣宝斋书法集字系列丛书

鸟过飞檐去，人闲万事空。 张紫薇联

出处：鸟（弄鸟尊）过（过伯簋）飞（九里墩故）檐（龙虎铜節）去

（哀成叔鼎春秋）、人（中山王鼎）闲（同簋）万（令瓜君壶）事（毛公鼎）空（空镟）。

带路相连四海，大同共享和平。 张紫薇联

出处：带（上郡守戈）路（史懋壶）相（中山王壶）连（连迁鼎）四（郫孝子鼎）海（小臣簋），大（小臣缶鼎）同（散盘）共（禹鼎）享（令簋）和（周公望钟）平（平安君鼎）。